吴讓之篆書詩經·南山有臺

名家篆書叢帖

孫寶文編

上海辭書出版社

南山有臺，北山有萊。樂只君子，邦家之基。樂只君子，萬壽無期。

南山有桑，北山有楊。樂只君子，邦家之光。樂只君子，萬壽無疆。

南山有杞，北山有李。樂只君子，民之父母。樂只君子，德音不已。

南山有臺，北山有萊。樂只君子，邦家之基。樂只君子，萬壽無期。

南山有桑，北山有楊。樂只君子，邦家之光。樂只君子，萬壽無疆。

南山有杞，北山有李。樂只君子，民之父母。樂只君子，德音不已。

南山有栲，北山有杻。樂只君子，遐不眉壽。樂只君子，德音是茂。

南山有枸，北山有楰。樂只君子，遐不黃耇。樂只君子，保艾爾後。

款識：許氏說文……毛公……重文……信用……梅庵記

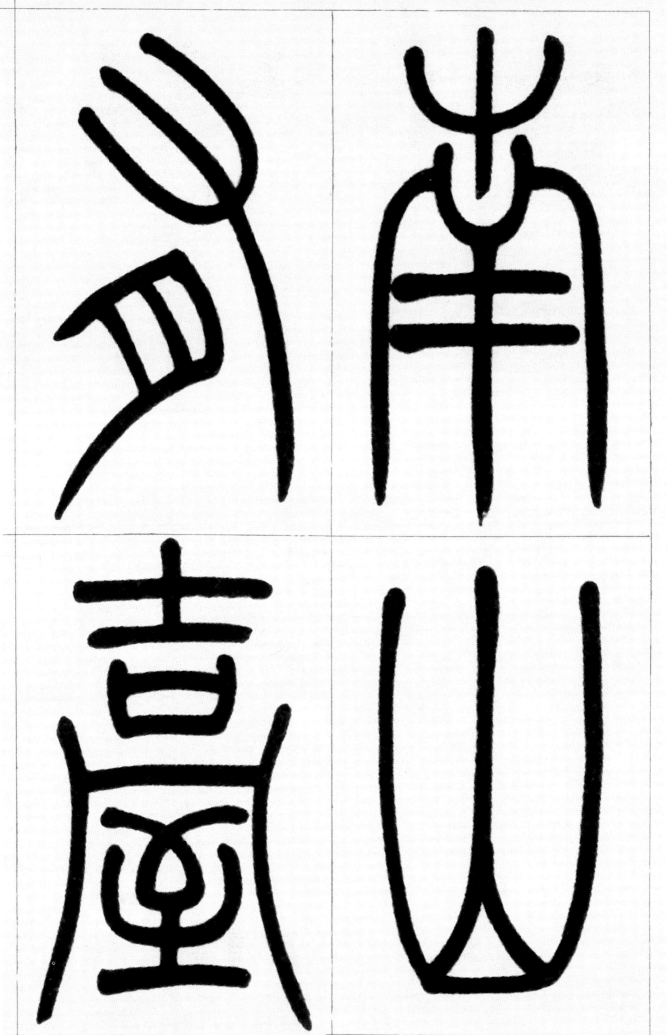

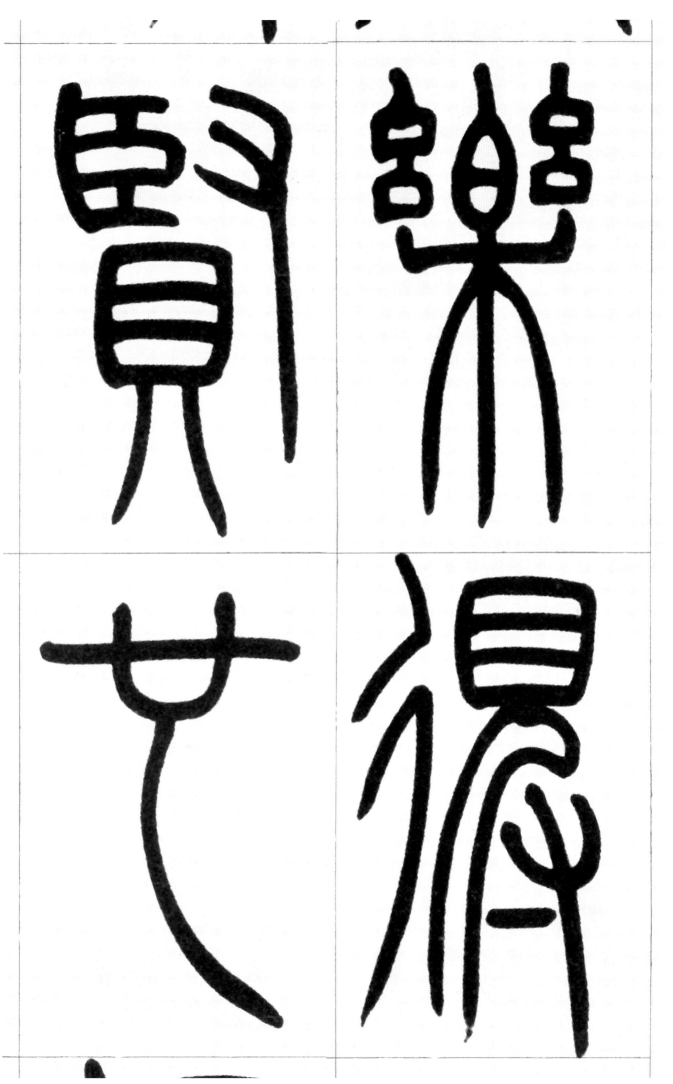

樂得賢也

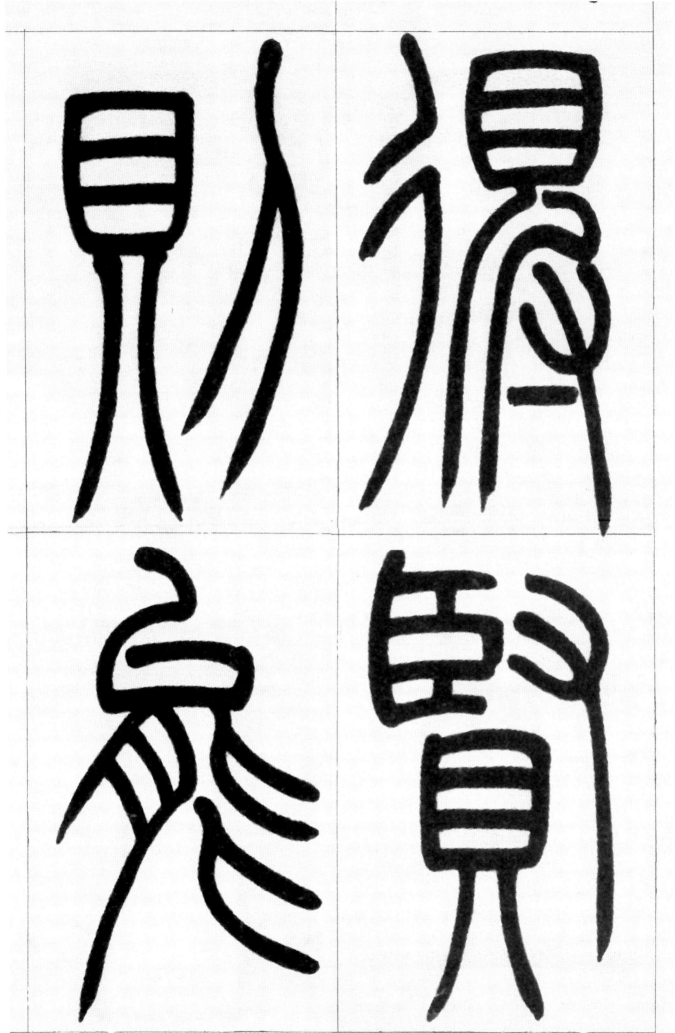

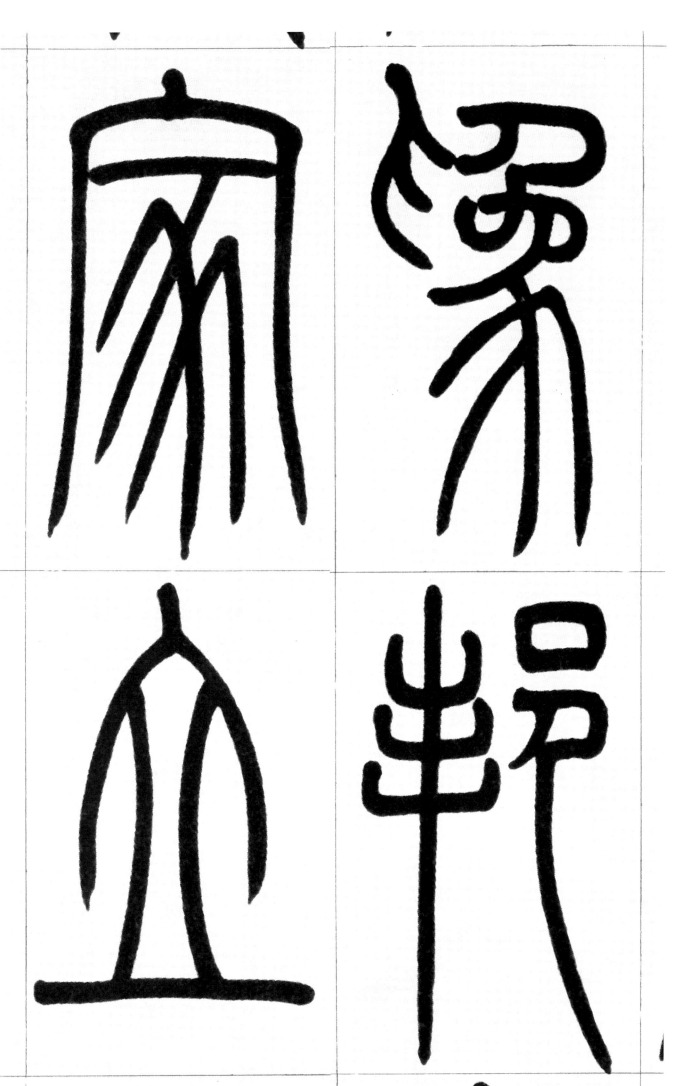

爲邦家立

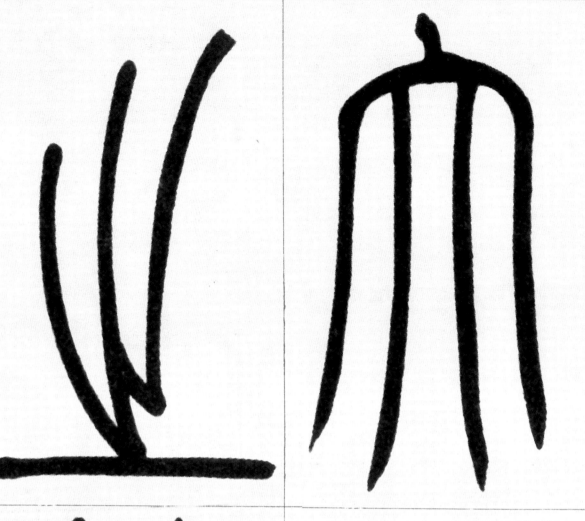

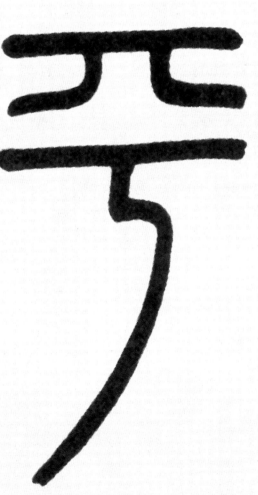

矣 南
山

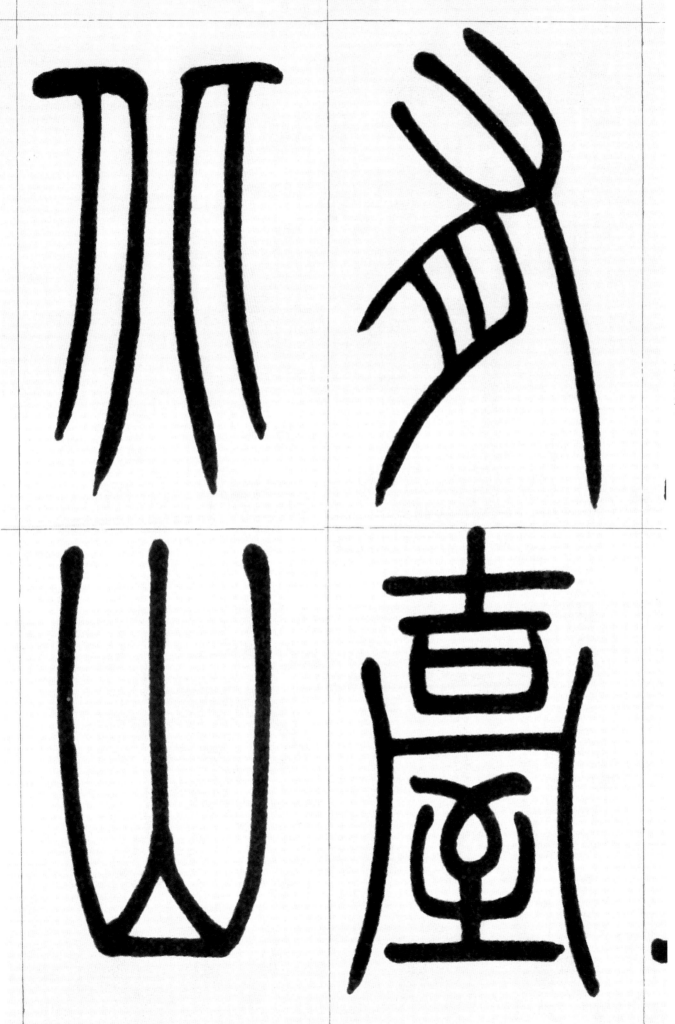

有萊樂只

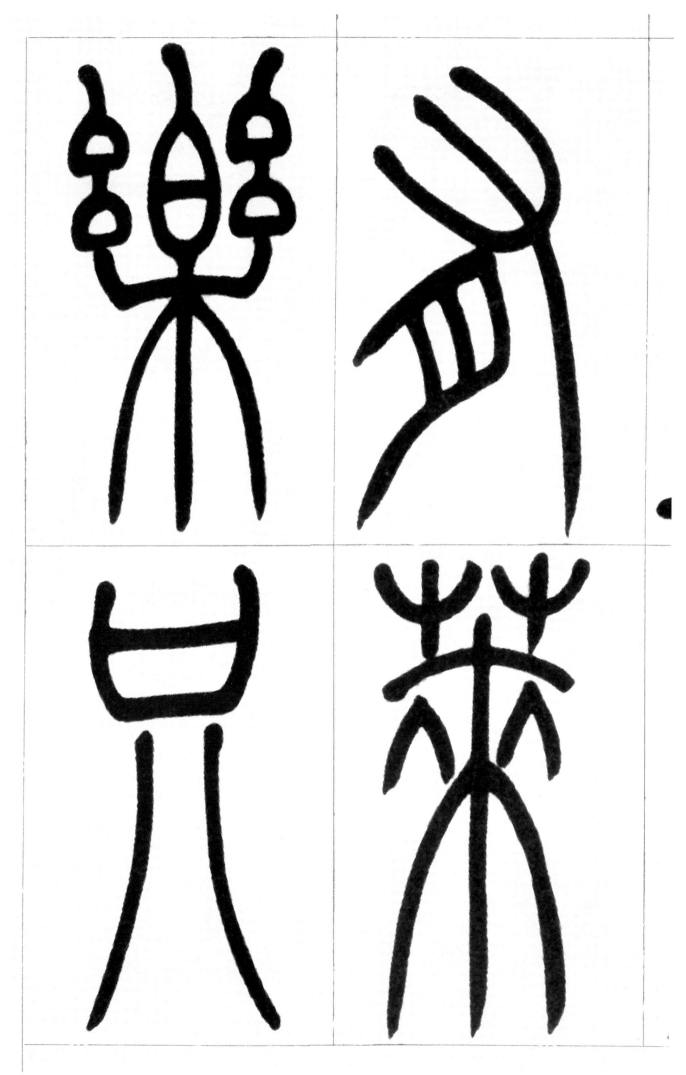

邦

君

國

子

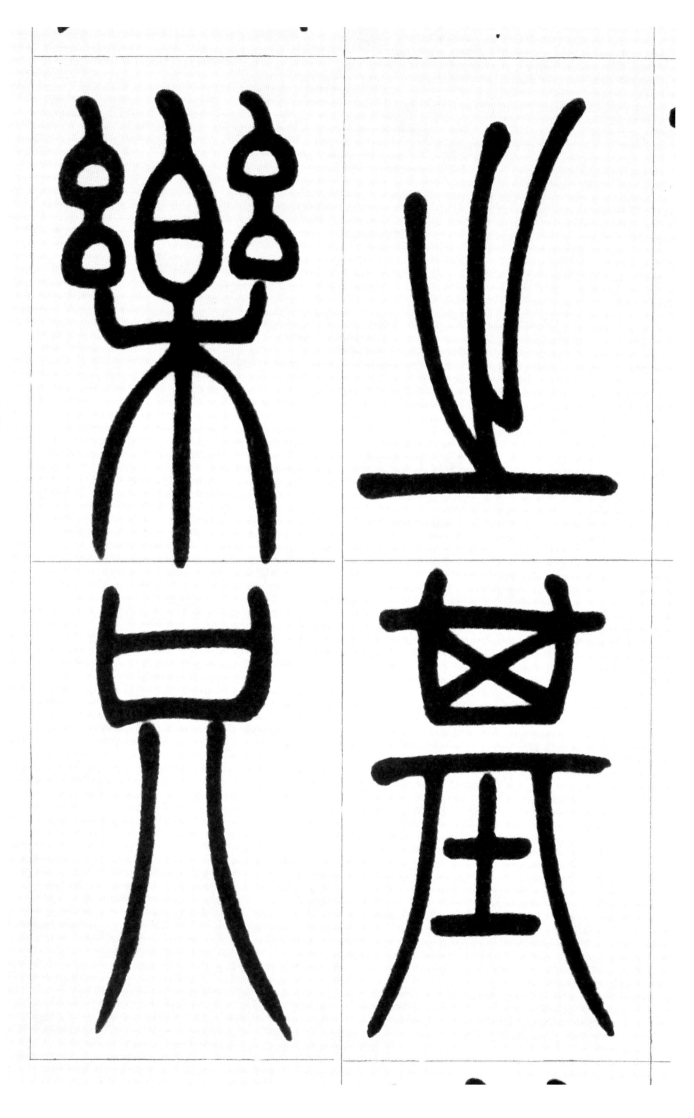

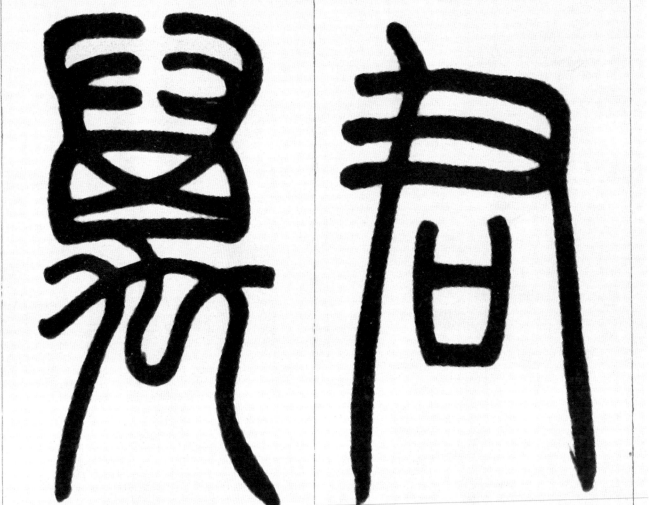

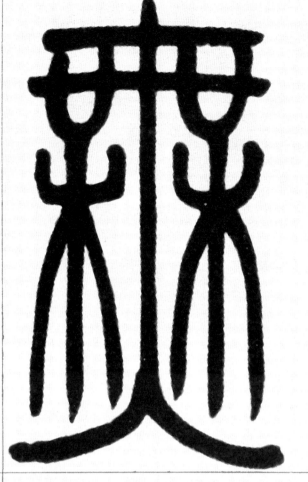

無
期

南

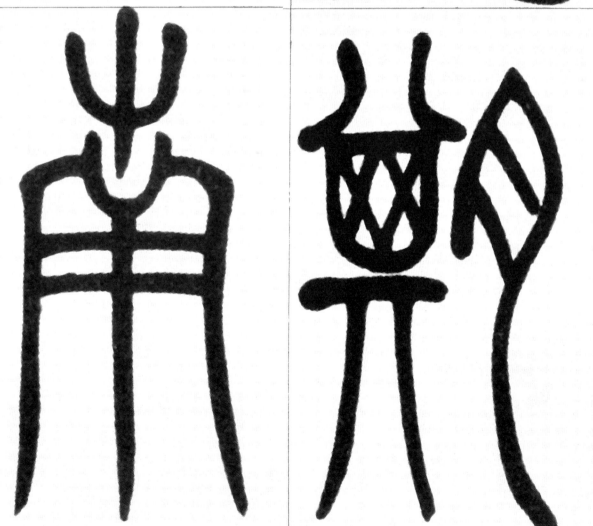

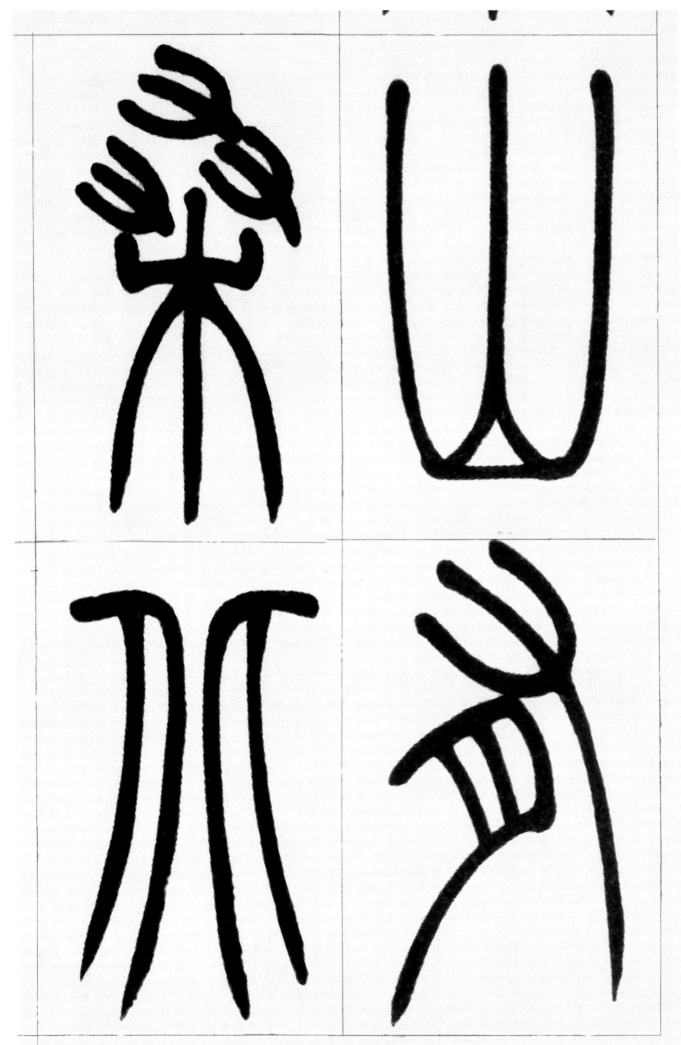

山有桑
北

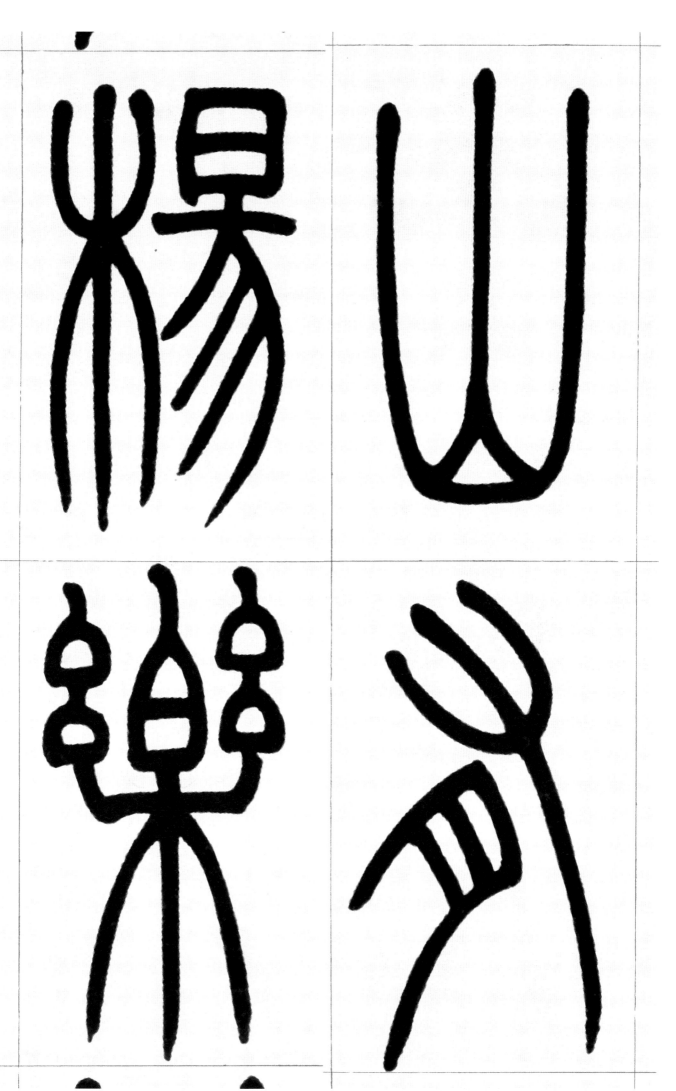

山有
楊樂

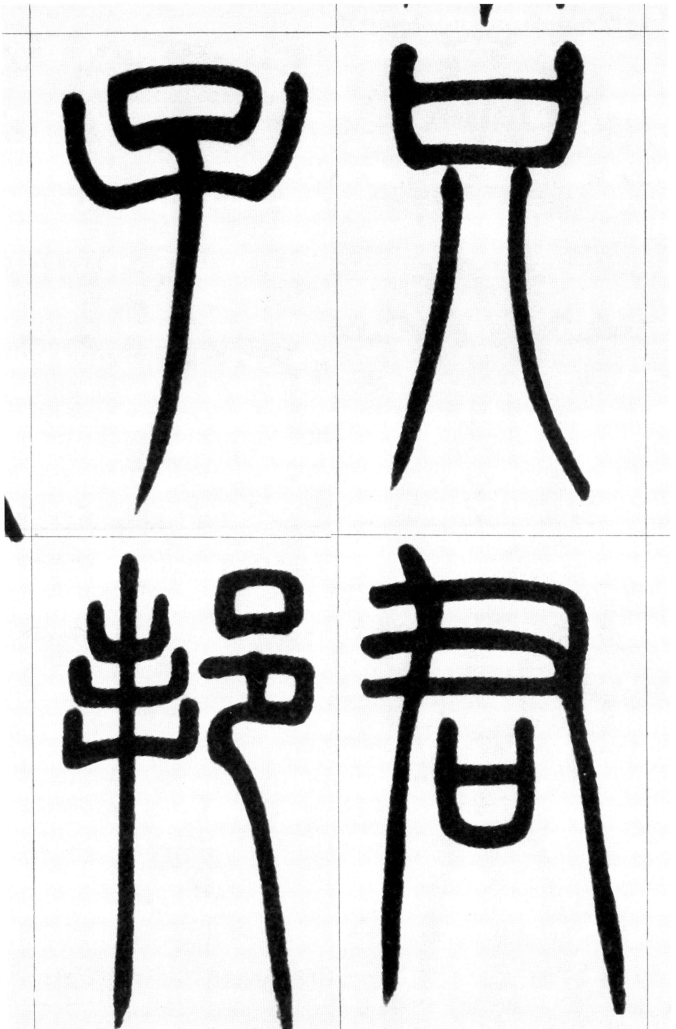

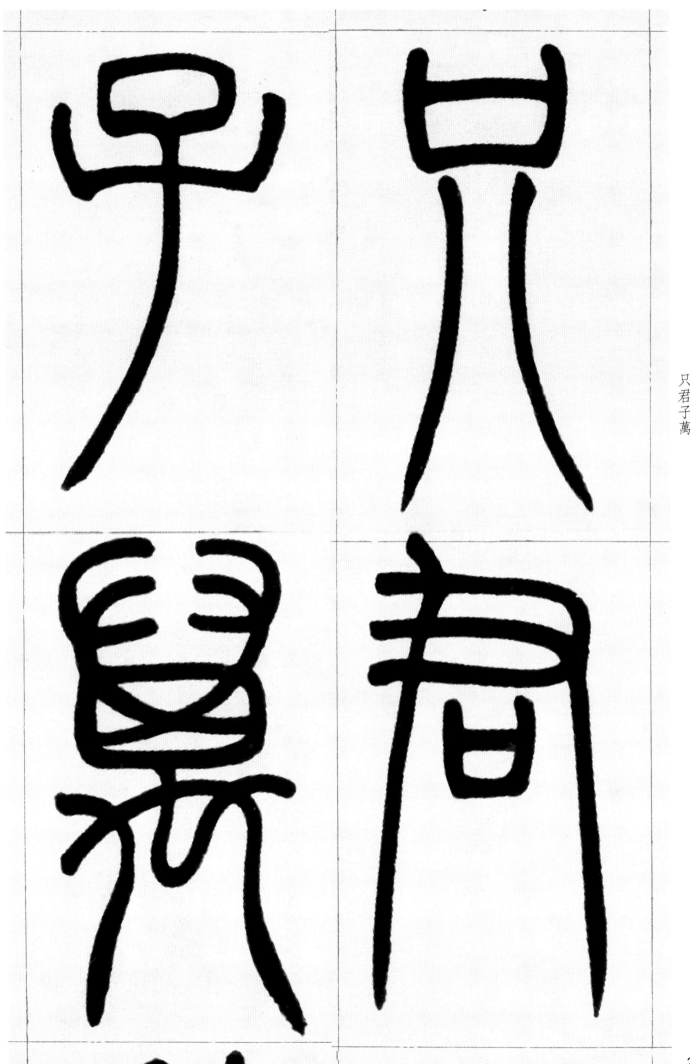

只君子萬

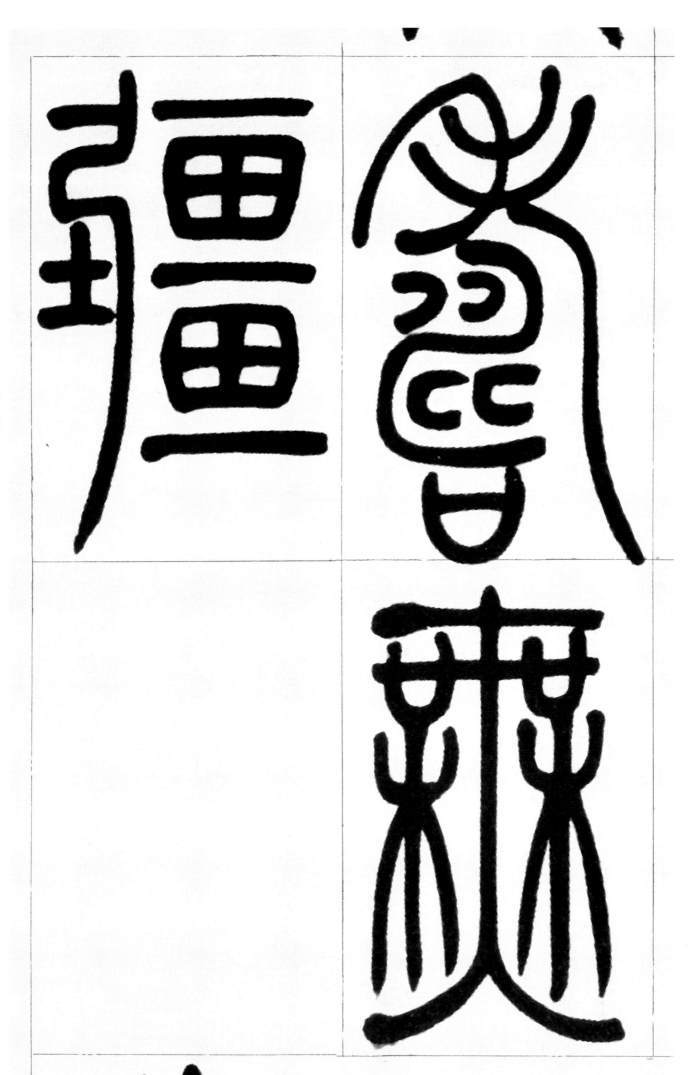

壽無疆

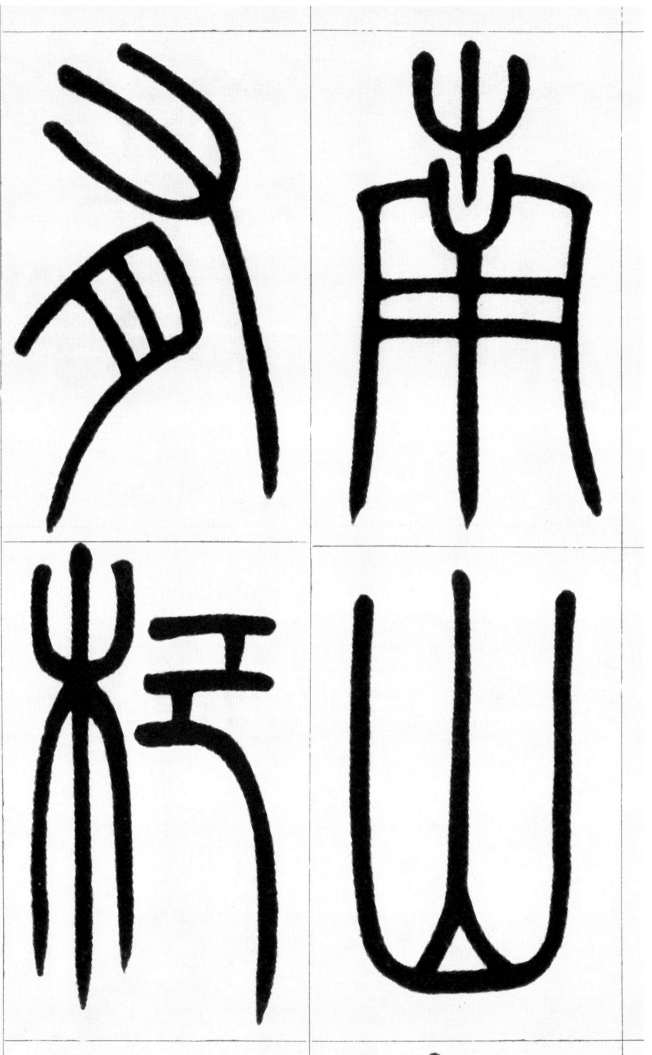

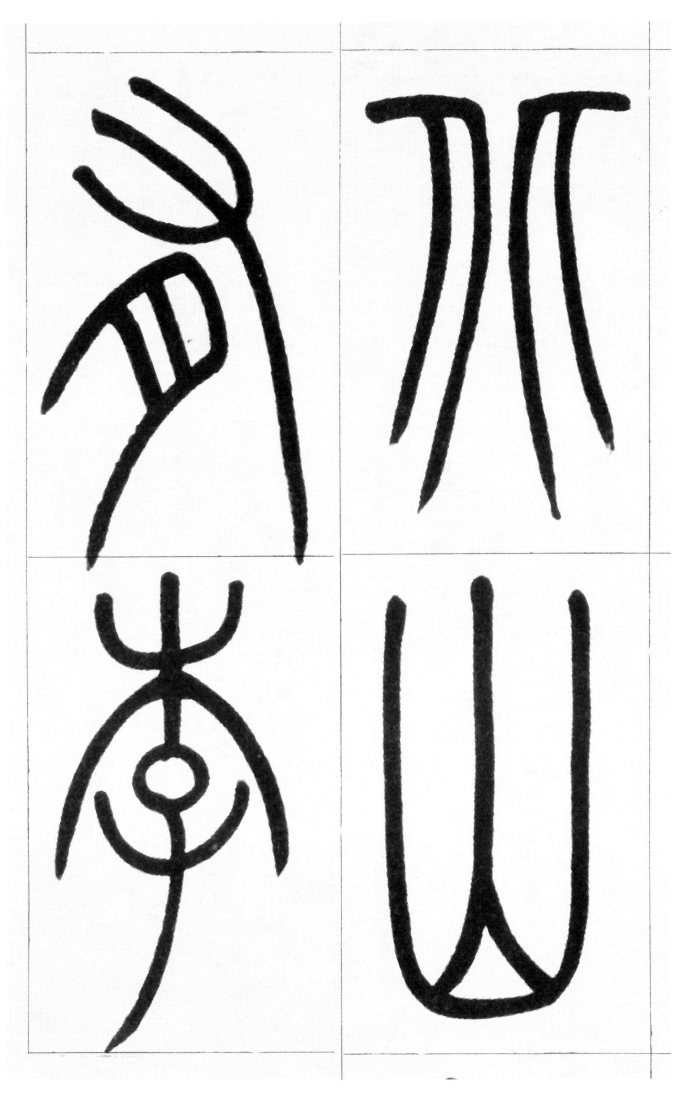

北山有李

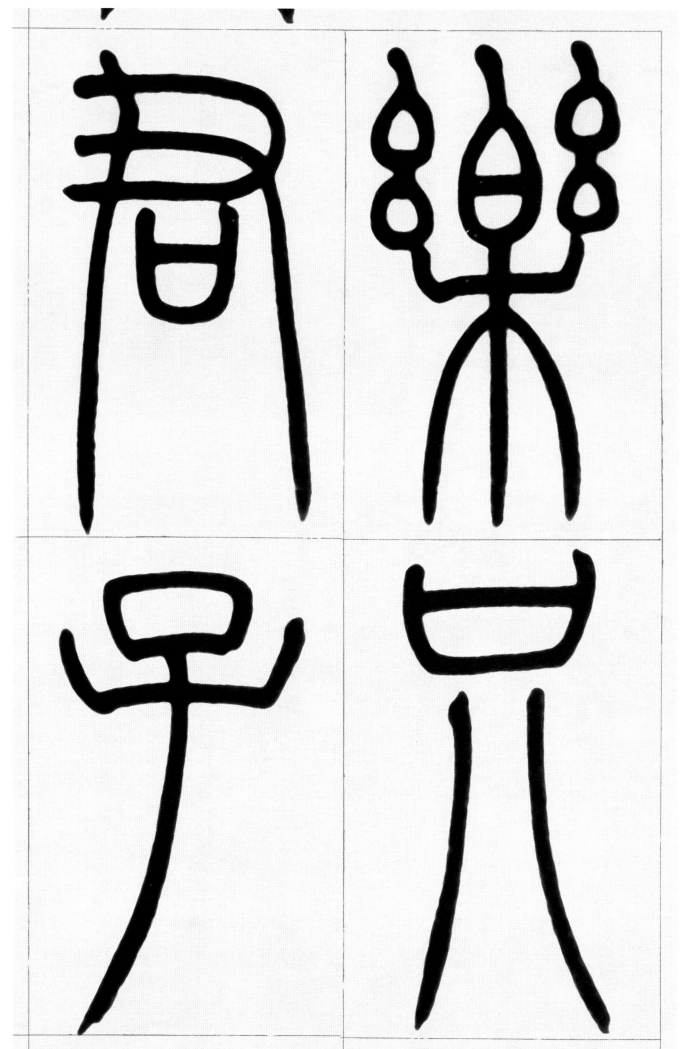

樂只君子

民
之
父
母

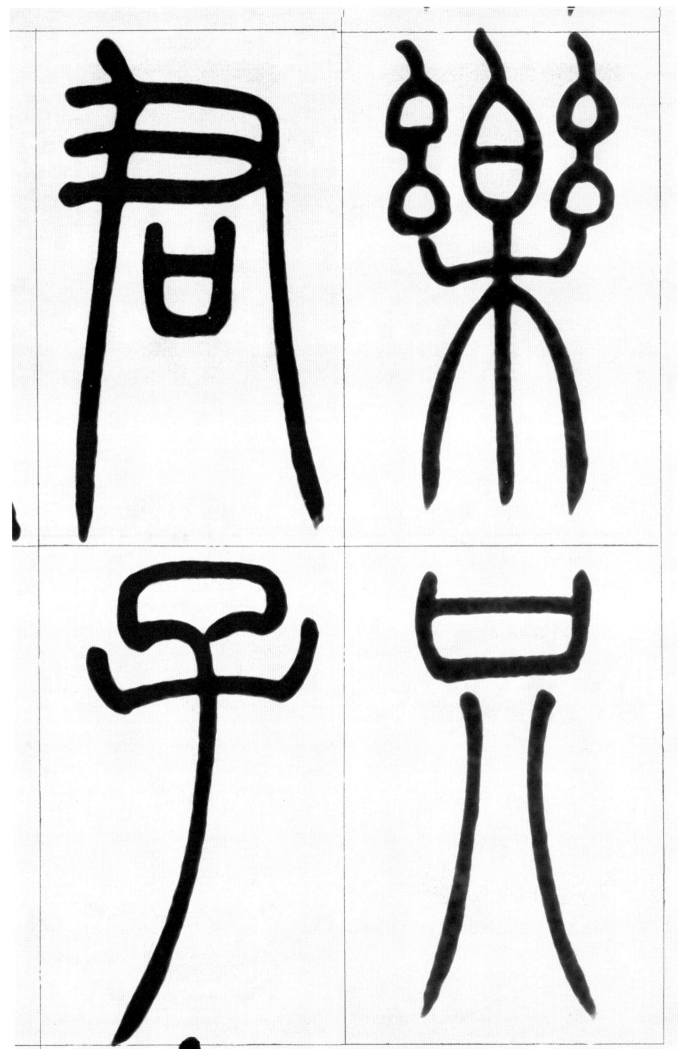

樂只君子

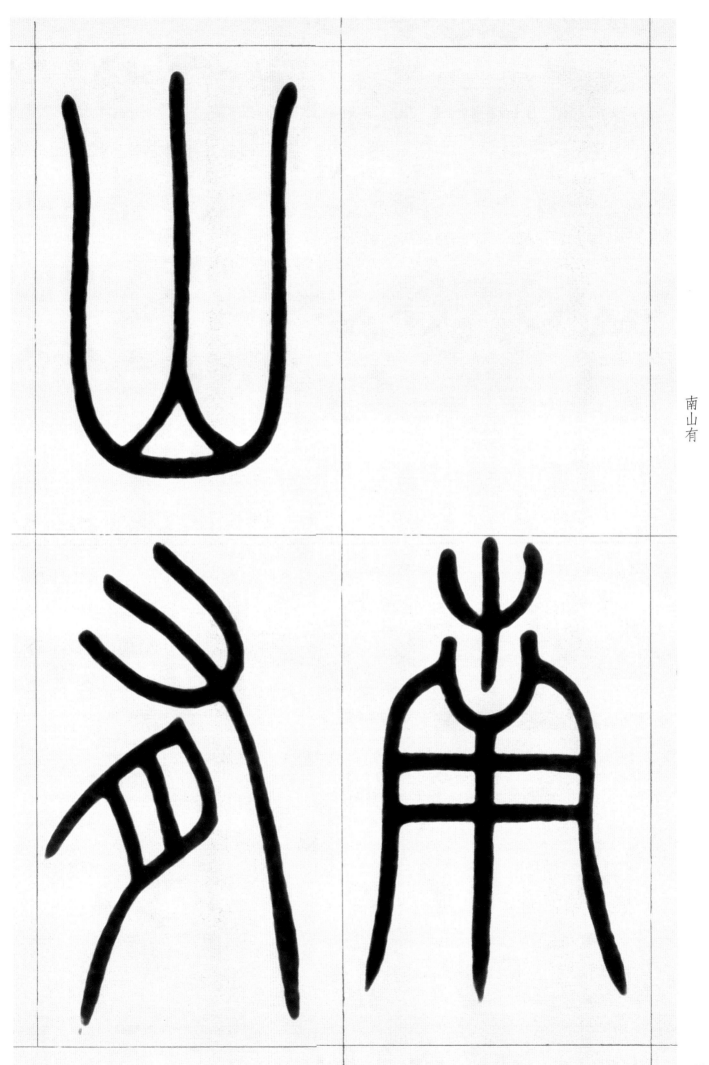

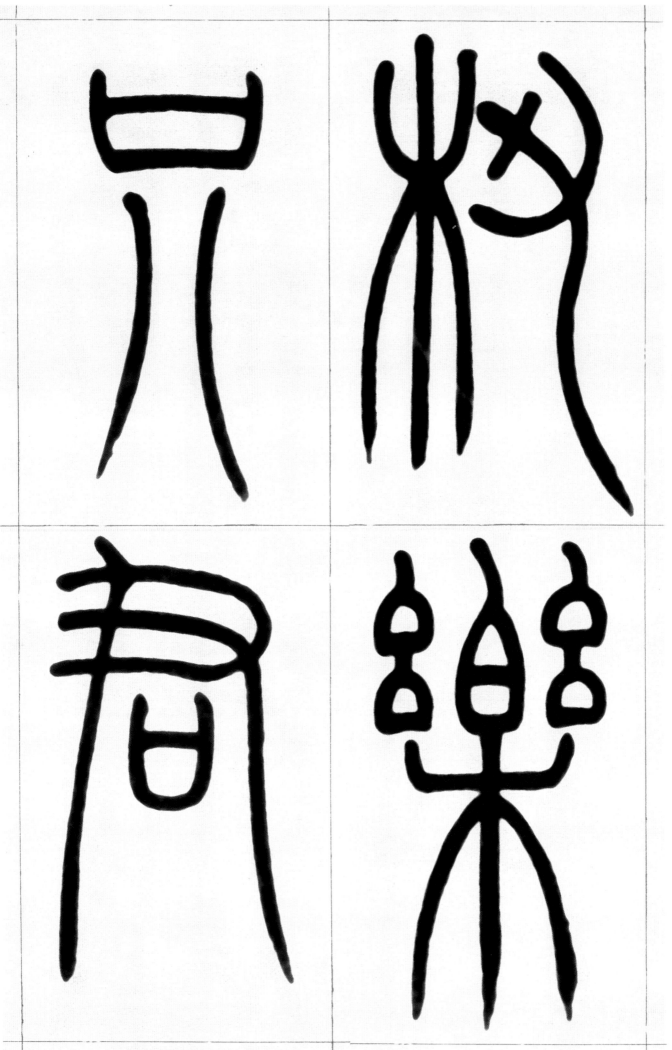

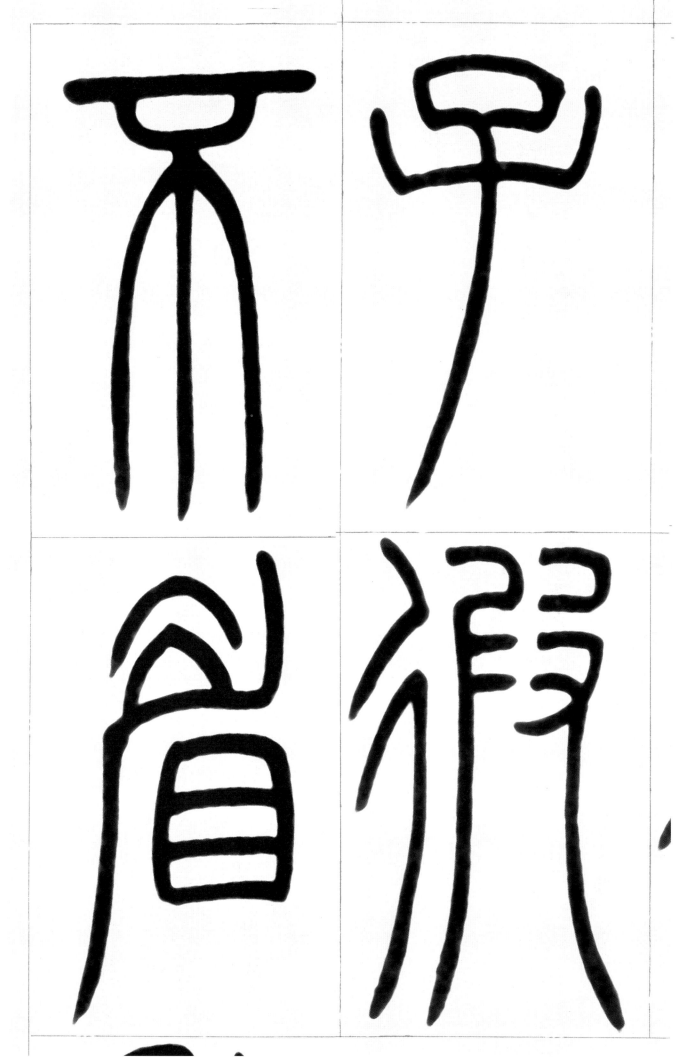

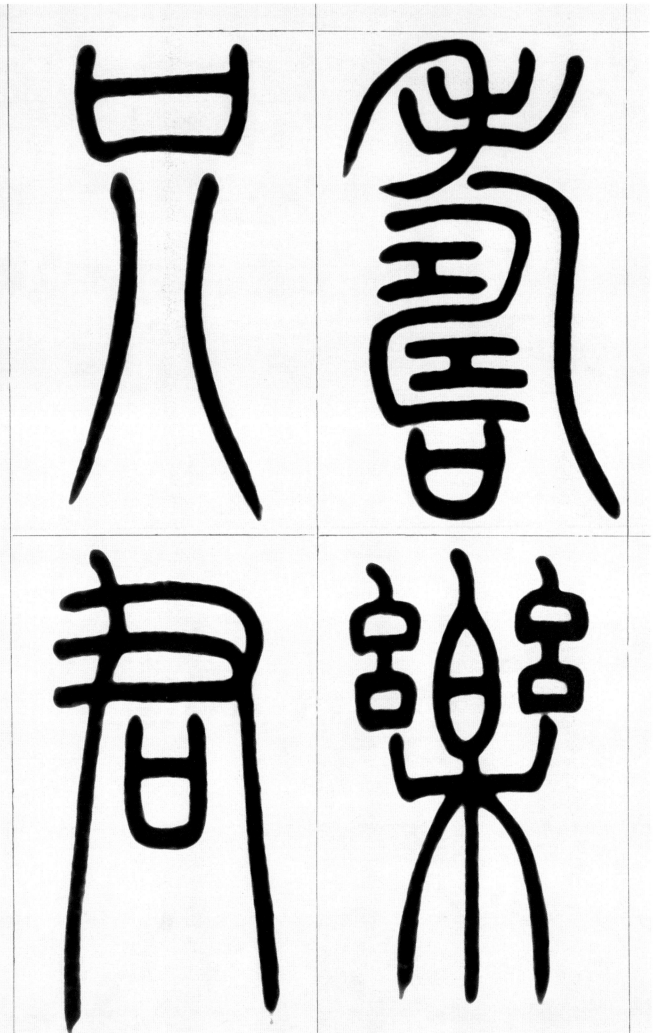

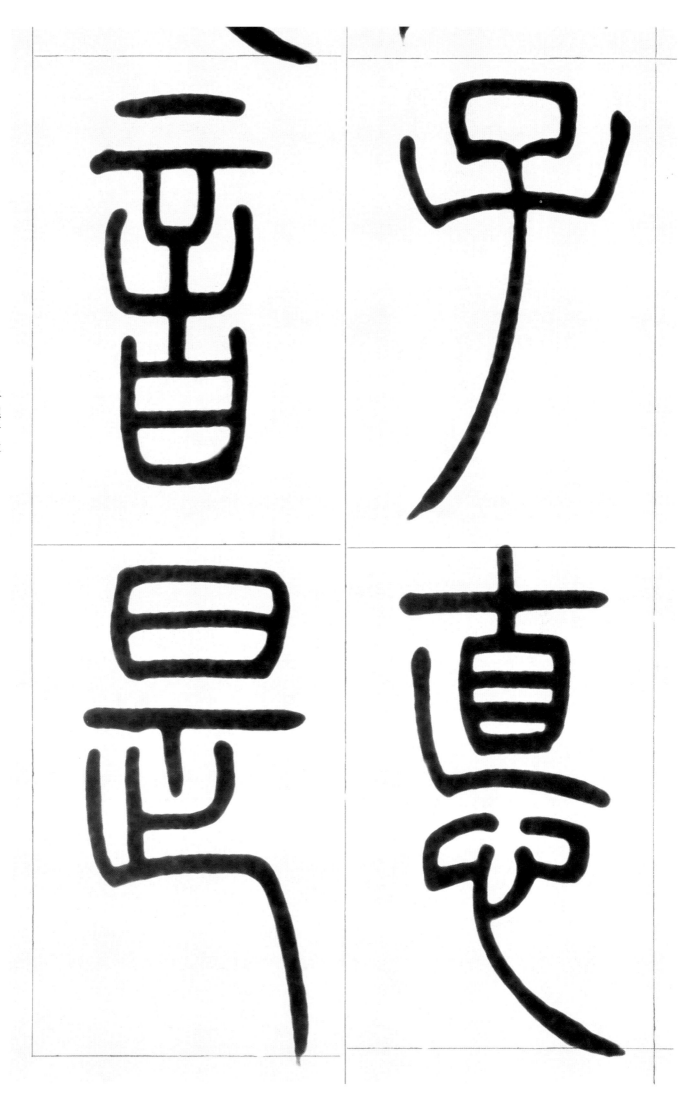

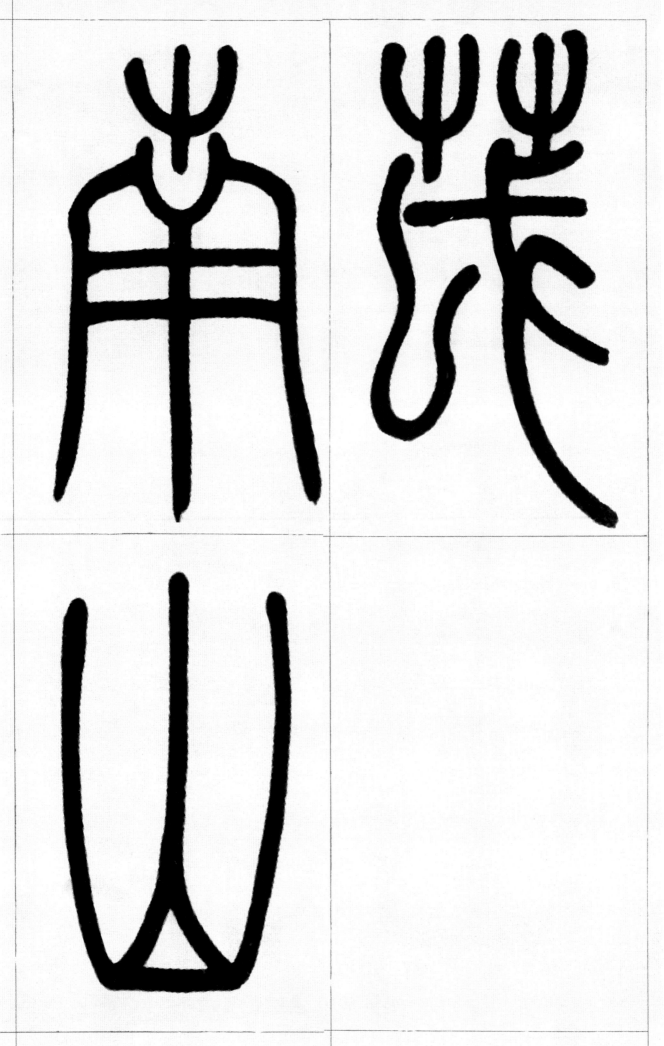

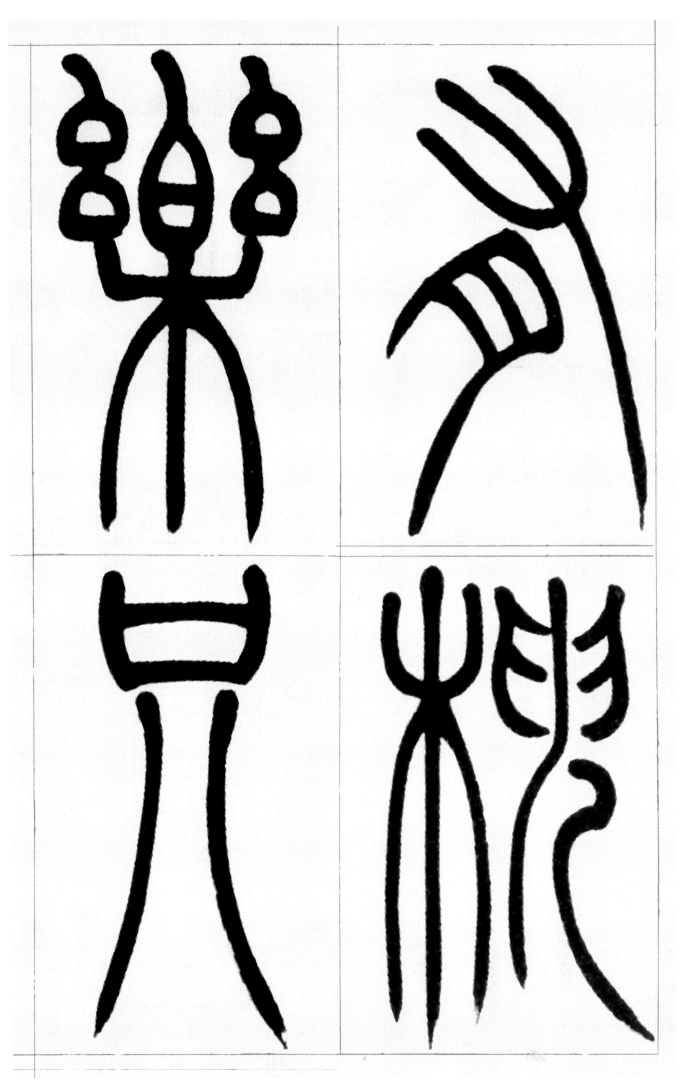

有椴樂只

36

得春甫

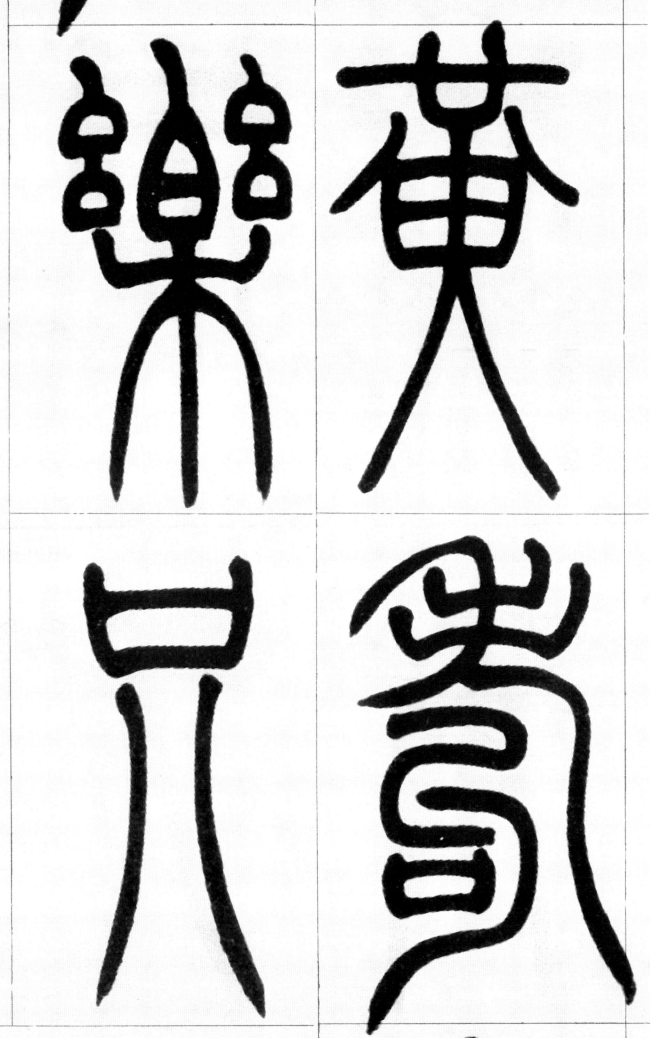

黄耇樂只

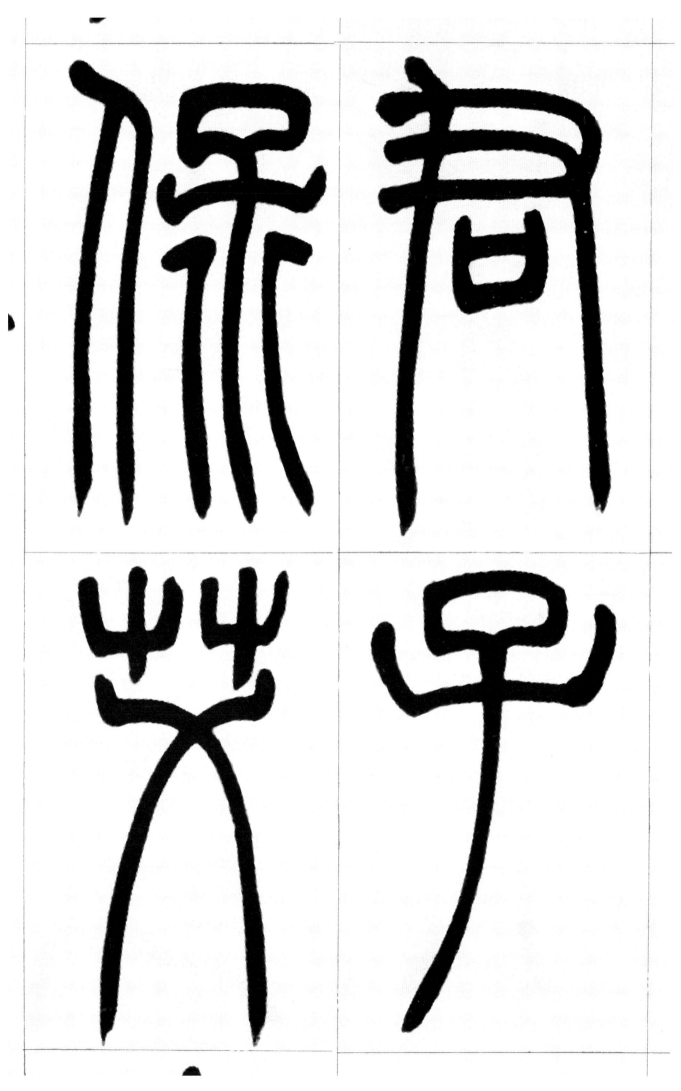

君子保艾

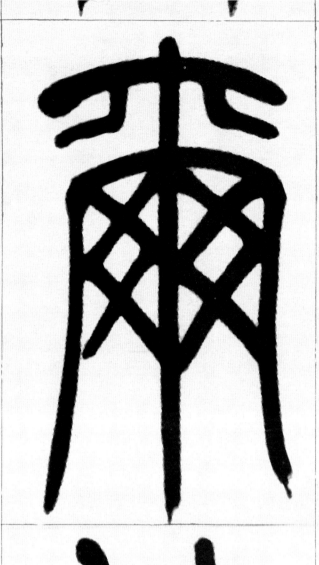

爾後

許氏書中楷字是楷字正書之祖

柏梁石合諸氏於柏楷字重

文下云籀兒倒去也是正桃之

40